Fluid Experiments Art and Technology

流體藝術

王立文、簡婉、康明方、陳意欣　合著

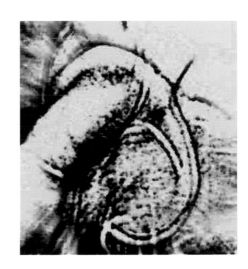

王立文教授流體藝術研究室
元智大學人文通識倫理辦公室
教育部邁向頂尖大學計畫

序：流體藝術之美

緣起

　　本人在攻讀碩士期間研究熱自然對流，在美國凱斯西儲大學（Case Western Reserve University） 航空機械系實驗室觀察流體實驗，當我把一些染劑置入流場中，過一段時間常可看到很稀奇甚至很漂亮的圖案，心中有時會起一個念頭，這應該也是一種藝術罷！到唸博士階段，在熱自然對流的實驗中除了原有的溫度差存在之外，又加上了濃度差的因素，流場變得更為複雜亦更為精采，置入染劑可觀察一些有趣的流體現象，但一注入外加的染劑，同時亦就破壞了原有的流場型態。 1983 年我回國在成功大學航空系任教，當時我有兩位研究生孫大正與莊柏青，我申請到經費買了雷射，由這兩位同學利用這雷射配上一些光學鏡片，可將極細的雷射光束變為較粗的平行雷射光柱穿過實驗區域，將流場的暗影投射於白紙上，再由相機拍攝紙片上的影像。以往一個研究生至少要拍上百張照片才能畢業，照得好的相片，事後還得把它們轉至銅版紙上作保留。幾年下來，我的研究室和實驗室就堆了不少流體實驗圖片的銅版紙，偶爾拿起來翻翻這些流場圖片，私底下還覺得造型蠻美的、蠻特殊的。

　　1989 年之後，我到元智大學服務，仍向國科會工程處申請計畫，幾年下來熱質對流實驗室又多了許多精采的圖片，學校一位同仁簡婉喜愛寫詩，想結集出版，環顧台灣許多詩集出版都是詩中有畫，剛好在一次聚談時，我提出我有一些流體圖案可充當插圖，結果，詩集出來含了一些圖片，效果不錯。前後簡婉寫了兩本詩集「花語－無限延續」（1995）、「雲語－無限緣起」（2000），第一本提供的圖形是黑白的，第二本提供的圖形是彩色的（是由簡婕著色），

這些圖形皆是由銅版紙上的流體實驗圖案，重新掃瞄進電腦，再經過數位處理而成。校內藝術管理研究所，有兩年他們徵求校內教師的藝術創作，我都提供放大的流場圖片去參展，自得其樂，亦引起一些師生討論。藝管所亦曾邀請我作了一場演講，講題就是流場藝術。某位教授說：這流體圖案有些超乎想像的美。當然不是每張都美，挑選與製作（如著色）都需要精心琢磨才會有好作品。

2006 年我請了一位元智大學碩士畢業生康明方擔任藝術助理，加上剛巧大陸重慶大學一位藝術研究生曾華來台兩月，選我為指導教授，這兩位年輕人在我指導之下，共同完成了一本「流體之美」的圖書，該作品引起台灣的聯合報的注意，有專文報導此事。我個人以為該作品充滿了創意而且亦是科技與藝術結合的具體範例。該書較之前兩本有幾個突破，一是流體之美此書以圖為主，不是以文為主。二是曾華將平面圖立體化做成虛擬的流體雕塑，未來有可能做成實體，呈現於光天化日之下。三是康明方此次所用實驗圖片，原已就是數位影像，加上進步的繪圖軟體的使用，故此書的作品在數位處理的技術比起前兩書進步甚多，這也得「利」於資訊科技在近幾年來進步神速。2007 年這本流體藝術，是由研究生陳意欣、康明方及同事簡婉合力與我完成的。

盒中「風雲」變幻及流場可視化

單單是天上的雲彩就非常有變化，在黃昏的夕陽照耀下，金黃色的雲彩十分美麗；在暴風雨來臨前烏雲從四面八方湧來，亦有點恐怖；坐在飛機中，從機艙望出去，雲在腳底下，像棉花、地毯。人們常看天，這些變化亦就習以為常。如果我們能在實驗室中取一有限空間做出類似的「風雲」變幻，那可就新奇了。當然在此實驗室待久了，也會又不以為奇，但實驗室之外的人卻會刮目相看。本人在 1979 年左右開始接觸熱傳流力實驗，便致力於在一有限空間內裝上液體，在液體中製

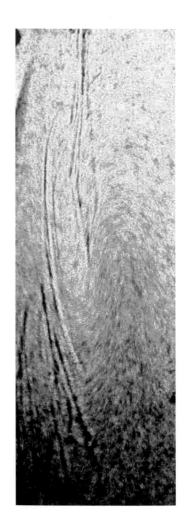

造溫度差並觀察流體的運動。流體在有溫度差時，為什麼常會動起來呢？因為液體在受熱時密度變小，變冷時密度變大，若這有限空間在重力場中，密度小的液體會上昇，密度大的液體會下沉，形成流動。有許多液體是透明的，因此雖然它們在動，我們用肉眼也看不出來。在天空中，空氣流動謂之風，風往那吹，如果有雲，它就是一個很好的指示物，因此從雲走的路徑，可以了解風的方向。在實驗室製造一有限空間，為了方便觀察，除了製造溫度差、濃度差的地方用不透明的金屬之外，其餘的壁儘量都用透明的壓克力以方便觀察。

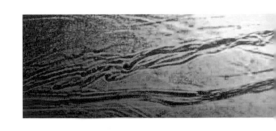

　　我曾用壓克力盒裝水，盒底當中挖個洞，補上金屬片，再於金屬片下通熱水，使金屬片變成高溫。此時在盒中之水因受金屬片之高溫影響而流動起來，如果將一、二滴墨水置入，墨水因較重，立即沉於底面，持續觀察你將發現墨水痕跡逐漸向中心金屬片流過去，到達金屬片上方，流動受熱變輕便垂直向上運動，藉著墨水的軌跡，我們觀察到流體流動的現象。可是當墨水置入太多，液體的原來狀態就被破壞。若是對原狀態有興趣，想要了解它，就不能對它做太多的破壞。對於水的流動，一般人經常加入墨水或其他染劑以利觀察，也有人加入鋁粉之類的小亮片，這些亮片隨著液體的流動亦跟著動，因此從分析亮片的速度，亦可估計在亮片附近之流體速度。有許多流體力學論文中有這類的圖片，當亮片很多時，整個 Test Cell 看起來也頗可觀，有的圖片甚至談得上美觀，不過本人的實驗室比較不用這種方式，因為我在碩士之後研究的論題都含有濃度差，濃度差造成密度差在重力場中也會使流體運動。經過雷射光柱的照射，流動的模型不用加染料或鋁粉就展現的相當清楚，在這種不干擾流場的條件下，我們的熱質對流實驗室產生相當多的流場圖片，十分精采。

　　如果流體是空氣，在一般實驗室常用煙（smoke）來跟著風走，華人喜歡用點燃的香來觀察，有時甚至用很多根香，在香煙繚繞中，其實亦看到了流體的運動，現在回頭再提熱質

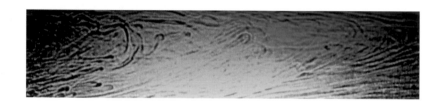

對流實驗室的一些特色，實驗室中主要用的液體是硫酸銅水溶液，這種溶液是水藍色，據說風景名勝區九寨溝中的流水中就含有硫酸銅，這種溶液對我的研究生們來講簡直就是「聖水」，沒有它便沒法獲得學位，因此懂得如何泡固定濃度的硫酸銅液體是一基本功夫。其次要找到純銅做電極使用，不論陰極、陽極都得用純銅，將兩極置於硫酸銅溶液中，陰極部分溶液中的銅離子會被鍍在板上，所以溶液變輕，反之，陽極部分固體的銅析出進入溶液中，溶液變重。在一九六〇年左右，柏克萊大學有一位學者發現在硫酸銅溶液的電池中，陽極附近的液體會下沉，陰極附近的溶液會上昇，這實驗告訴我們濃度差在重力場中和溫度差在重力場中一樣，會有浮力效應產生，密度大的液體下沉，密度小的液體上昇。我在成功大學於一九八三年首先以雷射觀察硫酸銅溶液中的自然對流，孫大正、莊柏青那時是我的研究生，他們攝取了不少在封閉盒中具濃度差及溫度差的自然對流圖片，這些圖片事後從藝術的觀點看，不乏具有不少新造型及動感的線條。從那時起，熱質對流實驗室似乎就注定了要走科技與藝術結合之路。

流體圖案的藝術定位

一九六〇年代歐普藝術（OP art）流行，光扮演了重要的角色，比如說白光經過稜鏡會展現出多色光譜，還有光的干涉條紋對視覺亦有特殊效應。本文所提之流體「藝術」固然亦用到雷射光，但和眾多歐普藝術家不同之處是其他人沒有將光線穿過密度不同的液體，因此呈現的線條大抵是比較規則的，經過特殊的液體那些多變的曲線才呈現出來。在這新藝術中，光和液體密度變化及流動皆是重要因素，故無法將其歸於光藝術。

那麼流體藝術算不算抽象藝術呢？抽象藝術和表象世界無關，指涉著不可見、內在的情境是從自然抽離，背棄尋常可辨識的世界，是新而且「非具象」的形式向描繪的傳統進行全然的挑戰。表面上流體藝術很像抽象藝術，流體圖案絕少會相似我們熟悉的物象，如房子、人像、樹木、花朵、石頭、水果等，因此對這些造形，頗有新異感覺。按抽象藝術的往例，新造形就是由作者想像出來的，因此是相當主觀形成的，可是流體藝術卻是先由拍攝實驗室的流場模型（Flow pattern）而得，這部分它是客觀寫實，並非直接取之於心中之映象。故亦無法將其完全歸於抽象藝術。

流體藝術是否寫實主義呢？就從實驗室取得流體模型這段可說是寫實的，這種圖片往往可以登在科學期刊之中，但本文所提之流體藝術中的彩色是隨作者之思維感情而著色的，並非再現自然之色澤，另外造形，作者亦可以顛倒原圖或轉一角度，並不嚴格地要呈現其物理意義，因此，這圖象可能是實驗之科學圖片轉了九十度，為何如此，無非是要讓造型更為作者所喜，有時實驗圖案不是每個地方都有美感，或許就只取一個角落的圖案，然後把它翻轉再著色，寫實的味道亦就剩下甚微了。

流體藝術是否屬表現主義呢？表現主義係指使用強烈的色彩、扭曲的形體，有時亦以抽象的方式，探索歸屬與疏離等主題的作法。在台灣的聯合報曾刊登了本文作者的一幅流體藝術，「戰爭進行曲」即非常像表現主義的繪畫。流體的圖案千變萬幻。如果你累積足夠的圖片於電腦檔案中，在不同的感情或情緒中，你可以選擇合適的造型再配以恰當的顏色，就跟作者自己畫，相去不遠。只不

過將親自從頭動手畫的過程變成了選取的手段，選取後著色，再放到適當的尺寸，印製出來，真的很像表現派的繪畫哩！不過流體藝術畢竟主觀的成分比表現主義藝術略少一些。

1908 年，義大利人馬利內提發起了未來主義運動，強調新的美—速度美與現代工業文明，在流體之美書中的一圖「瞬間」，那動態的線條一點也不輸給巴拉的「車子通過的抽象速度」及「抽象速度＋聲音」，另外，1914 年有漩渦派（Vorticism）成立，這派代表歡樂、不守舊，有 William Roberts 的「舞者」為例，在流體之美書中另一圖，「童話世界」亦有漩渦樂在其中，更有「奔騰年代」一圖中有「時代巨輪快速向前奔騰、轉動著」。未來主義和漩渦派表現出不安定的力感和動感在某些流體圖案中呈現的韻味頗類似。

在流體之美書中的圖案，絕大多數出自於簡單幾何造形的實驗 Test Cell。如果 Test Cell 的造型非常複雜，流體圖案可能亂的可比抽象表現派波洛克的畫作。在 Test Cell 的造形上，本文作者抱著「簡單就是美」的觀念，名畫家塞尚喜用圓柱體、圓球體、圓錐體來表現自然，風格派的創始人蒙德里安的作品愛用直線及橫線完成，圖中儘是方形、矩形。本文作者之實驗 Test Cell 皆是以此原則製作，那些繁複美妙的曲線，皆是實驗中液體因溫度差、濃度差而流動時，被雷射光柱所呈現，所以這些複雜還是起於「簡單」造形所致，從某個角度講這些複雜並不夠複雜。

某些流體圖案因線條少，經適當的著色，可呈現出東方禪畫的韻味。如流體之美的兩幅圖案，一為「樸」，另一為「繁華盡落」，單從圖名就吐露了一些道家及佛家的思維或境界。一般東方藝術不在表達真實現象，而在表達一種感觸。生命成熟時要反璞歸真，求繁華茂盛只是過渡，最後還是要面對「寂寞」或「安寧」的晚年，從這兩幅圖案看出流體之美，不但有西洋各流派的影子，它也可提供國畫一些刺激，說不定亦可在國畫（禪畫）中亦開出一小片天地。

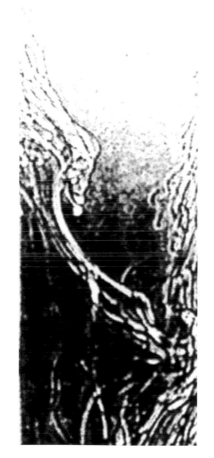

推動 FEAT

　　「EAT」為 Experiments Art and Technology 的簡稱，此名詞係一群紐約藝術家和電信技術人員組成創造的，探討最新的藝術表現手段及其發展的可能性。對於熱質對流實驗室產生的流體藝術，我們可以在前面再加一 Fluid ，因此形成「FEAT」，代表「Fluid Experiments Art and Technology」。重慶大學郭選昌教授與元智大學彭宗平校長都覺得可以在兩校建 FEAT（流體藝術）研究室，準備簽約合作。這 FEAT 中，要有光學設備（包含雷射）及一個 Test Cell 內含硫酸銅水溶液。Test Cell 的造形儘量簡單，如矩形盒內含有一銅管等，盒中選定兩極，一為陰極，一為陽極，極可為平板亦可為一管，在陰極附近密度變小，在重力場會上升，陽極附近流體則因密度變大而會下沉，如此會使 Test Cell 內的液體，動將起來。雷射光在暗室中透過密度不均的流體可將影象投射於白幕上，再由攝影機將其攝取，出攝影機可以連續拍攝，做成影片，詳觀流體的運動，不過如果要呈現在報章雜誌上，還是要選取某瞬間的圖案。拿下這圖案後，可全用，亦可選取部份使用，例如流體經過一圓柱的後端之流動模型（pattern），圖面究竟要不要含圓柱亦可見仁見智，端視作者的好惡，取到實驗中的數位照片之後，輸入電腦，利用合適軟體，選擇中意部份（或全部），做旋轉（或不轉），亦可放大、縮小，再著色，儲存，輸出即成。除了成為流體之美等書中的圖案之外，我亦在課堂中放給同學看，同學就在螢幕上看，圖案在螢幕上展現，氣勢較大，比在書中的一小圖，感受不同。另外亦曾從印表機印出大型海報式的圖案，如此則比較像西畫的靜態展。最近更有曾華竟將兩維的圖片，構思成三維，打算做出流體雕塑，這樣的呈現方式

又是一大突破。許多師生看了這流體藝術，莫不認為是科技與藝術結合的一個成功範例，至於流體藝術的未來，似乎還有相當光明的前景。

感謝 我的研究生們

　　我的研究生們都是很好的科學實驗工作者，也許他們並無意發展或欣賞流體藝術，但把原始圖片生產出來功勞是不可埋沒的，因此特別將他們的名字皆列於後，表示感謝。

　　有畢業於成功大學的：孫大正、莊柏青、鄭敦仁、陳燦桐、陳人傑；有畢業於元智大學的：李連財、魏仲義、路志強、呂俊嘉、賴順達、李慶中、侯光煦、盧明初、呂逸耕、鄧榮峰、徐嘉甫、王伯仁、林政宏、徐俊祥、粘慶忠、楊宗達、陳國誌、廖文賢、馮志成、蔡秀清、孫中剛、王士榮、鄭偉駿、周熙慧、龔育諄、莊崇文、林冠宏、康明方、蘇耕同、宋思賢、許耿豪、林君翰、歐陽藍灝、廖彧瑋、許芳晨、郭進倫、戴延南、吳春淵、黃正男、蘇聖喬、王順立、郭順奇、黃上華、蔡宏源、陳意欣。

流體藝術

王立文 教授簡歷

Abridged biography

學歷： 1983 美國凱斯西儲機械工程博士

Credential: Doctoral in Mechanical Engineering, 1983,
Case Western Reserve University, USA.

現任：元智大學通識教育中心主任
元智大學機械工程學系教授
中華民國通識教育學會理事
佛學與科學期刊主編

Current positions: Director, General Education Center, Yuan Ze University
Professor, Dept of Mechanical Engineering, Yuan Ze University
Executive director, General Education Association of the ROC
Editor in chief, Journal of Buddhism and Science

經歷： 2003 元智大學副校長
1999 元智大學教務長
1987 美國 NASA 路易士研究中心副研究員
1983 成功大學航空太空工程學系副教授

Exposure: 2003 – Vice President, Yuan Ze University
1999 – Dean of Academic Affairs, Yuan Ze University
1987 – Research Associate, U.S. NASA Loius Research Center
1983 – Associate Professor, Department of Aviation and Aerospace Engineering, National Cheng Kung University

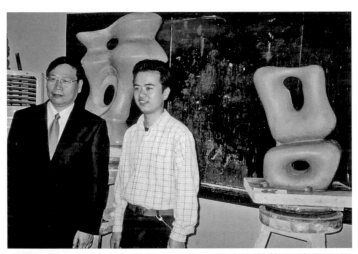

元智大學校長彭宗平教授與重慶大學人文藝術學院研究生
曾華【2007/04/23 攝於四川重慶大學】

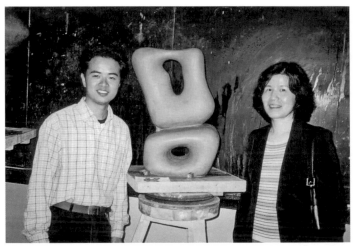

王立文教授夫人與重慶大學人文藝術學院研究生曾華。照片
中間雕塑為曾華與流體藝術研究室合作之流體雕塑實體初胚
【2007/04/23 攝於四川重慶大學】

王立文教授與其夫人林光儀女士於台灣師範大學『流體之
美』專題演講。【2007/06/10 攝於師範大學教育學院大樓】

(左起)簡婉小姐、蕭麗華教授、圓覺基金會梁乃崇教授與王
立文教授及其夫人【2007/06/10 攝於台灣師範大學】

王立文教授藝術研究室成員餐敘。台灣大學榮譽教授李石頓教授(前排左二)，王立文教授(前排右二)。【2007/07/09 攝於桃園中壢】

(左起)康明方、王立文教授、陳意欣【2007/07/25 攝於元智大學五館】

流體藝術研究室

• 1983 年干立文教授回台先後於成功大學及元智大學任教，帶著許多研究生埋首於熱質對流實驗室，首先以雷射觀察硫酸銅溶液中的自然對流，挖掘流體力學奧秘，有許多流體圖片訴說著物理世界的規律，這些圖片事後從藝術的觀點看，不乏具有不少新造型及動感的線條。從那時起，熱質對流實驗室似乎就注定了要走科技與藝術結合之路。

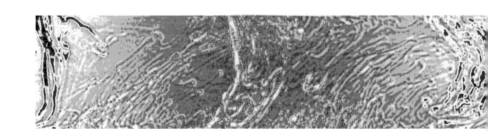

•研究主題：

熱質自然對流

— 經由溫度與濃度梯度形成的密度變化在重力作用下所引起的自然對流

自然對流實驗封閉盒

自然對流實驗照片

質混合對流
— 自然及強制對流兩種效應，所產生之物理現象

混合對流實驗矩形流道

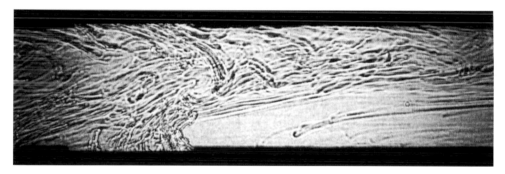

混合對流實驗照片

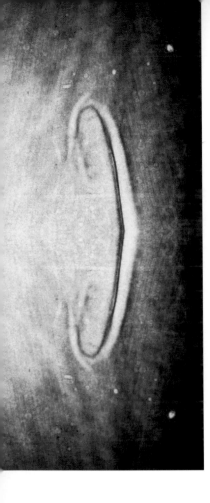

流體藝術研究室 **特色** — 創作工具

(1) 壓克力與銅板組成的實驗區

(2) 硫酸銅水溶液（CuS04+H2SO4+H2O）

(3) 恆溫水槽

(4) 電化學系統

(5) 雷射光暗影法 (The shadowgraph technique)

(6) 數位相機

(7) 電腦

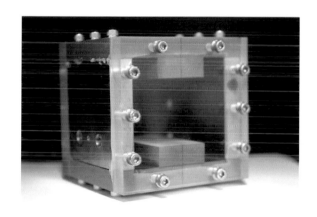

自然對流實驗封閉盒

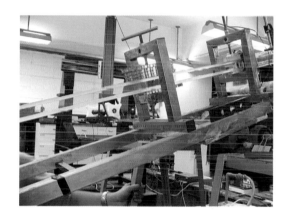

混合對流實驗矩形水道

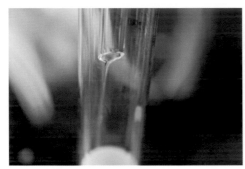 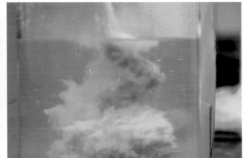 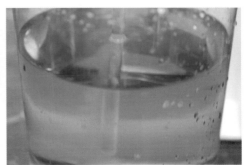

硫酸銅水溶液調製

光學與電化學系統實驗設備架設

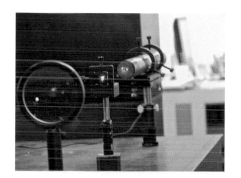

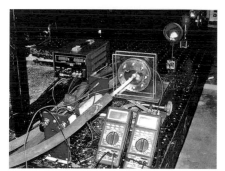

流場照片攝取

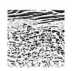

流體藝術

目錄

紅塵人間

024 紅塵心事
026 瞳中風暴
028 晚風之禱
030 何時了
032 往事知多少
034 轉身之後
036 幾換人世間
038 吟者太悠憂
010 人間今夜
042 一飲五十年
044 浮生無可說

春風秋月

046 春風歸
048 花夢間
050 藕花深處
052 借問畢夜
054 多情鳥
056 寧為雪
058 隨風而逝
060 只餘回憶
062 雲語
064 禪舞
066 迷航
008 思渡
070 無渡
072 輪迴
074 秋月
076 秋懷
078 秋院梧桐
080 歷歷來時路

蕭蕭山水

082 昨夜蕭蕭
084 山水之外
086 一霎幽歡
088 長夜盡頭
090 流過青春
092 夏殤
094 名色山水
096 夢河之舟
098 舞夜
100 無上供

彼岸相思

102 追問
104 冬意
106 夜長深如斯
108 相思未央
110 于飛
112 歲馳
114 律
116 人間佛
118 佛前身
120 時間靜憩在彼岸
122 Eternal Tears

Contents

紅塵人間篇

紅塵心事

今夜夜色清清
隔桌默望
看你的心事零零亂亂
一窗風動枝搖的花影
灑著恓惶與不安
在舊事前塵的追悔之中

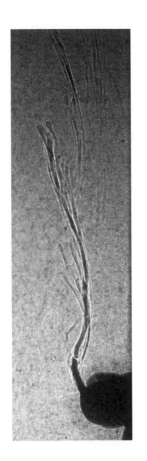

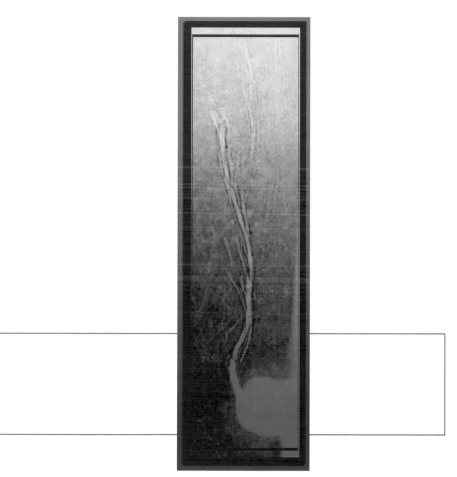

瞳中風暴

或許風景太窈窕
不小心一閃神
竟墜入妳雙眸的深淵
冷冷的一潭凝碧
天上麗水，載我
在驚恐與狂喜之間浮沈

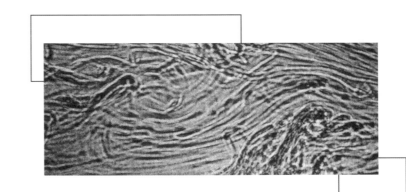

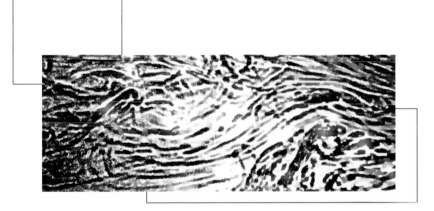

晚風之禱

馨花心語，獨自沈吟
極靜極美，只有你懂
日月恆昇，斯情恆存

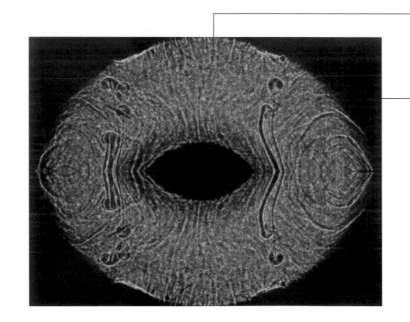

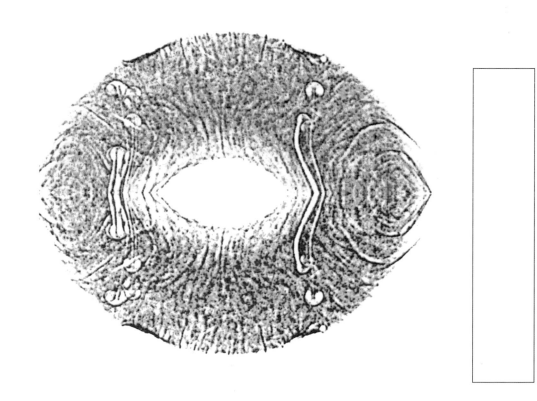

何時了

雲悠悠
幾朵殘夢未醒
飄浮著空虛與蒼白
不可承受之輕的思念
終要落為淚語－
哭斷肝腸的雷雨

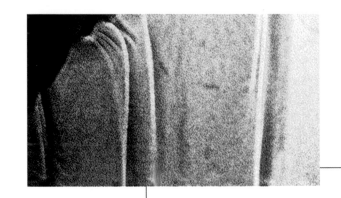

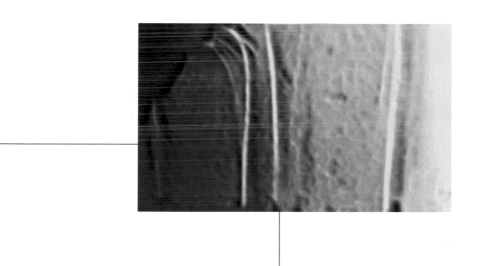

往事知多少

如夢往事
何必重提
誰沒一段癡狂
一段驚奇一段動魄
寫在藍天，雲散了
寫在沙邊，浪捲了
寫在月光織錦的大地
露濕了，風又乾了

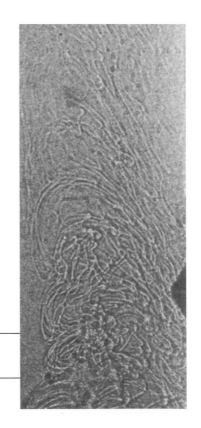

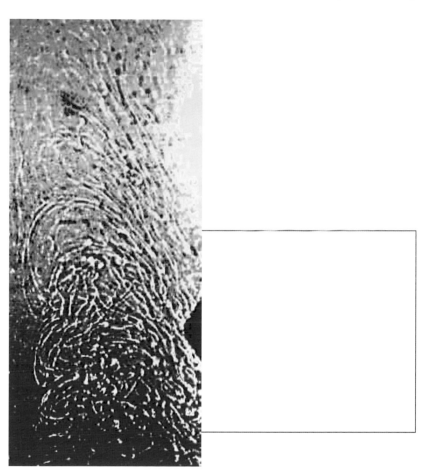

轉
身之後

千古何寂寞
誰能不惆悵
痛快的只有在烈焰焚起的剎那
在淋漓盡致的燎燒裡
斷落寸寸相思，成灰
只留閃閃淚珠，化舍利
顆顆晶瑩

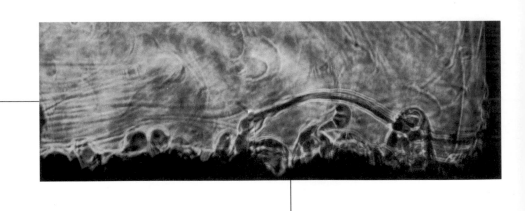

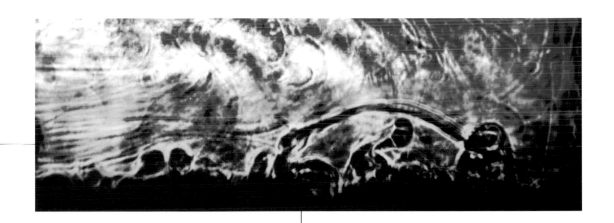

幾換人世間

苔痕裡
掩盡多少寂寞腳步
腳步裡
踏過多少芳菲花落
花落裡
回首多少春深如夢

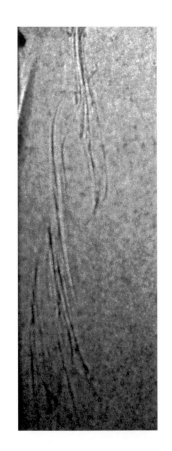

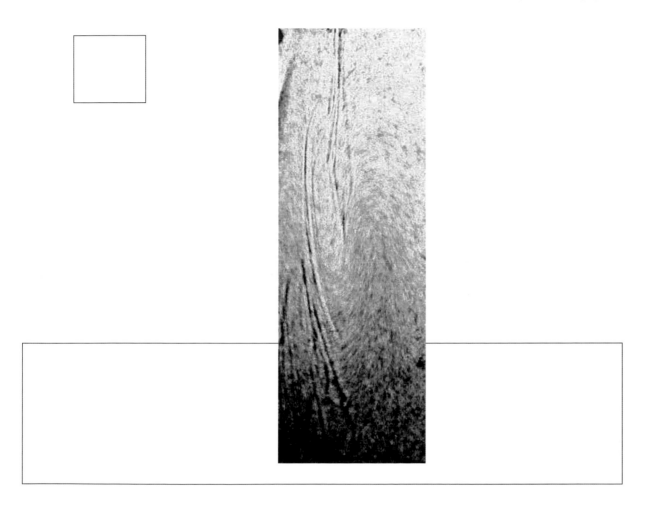

吟
者太悠憂

是誰將蟬聲吟成
一片盪漾的秋色
天河的水聲流過了視野蒼茫的詩篇
句句清淺，字字襲人

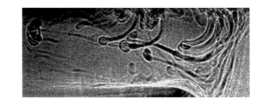

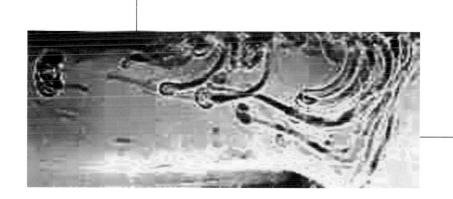

人間今夜

往事舊夢已然風中灰燼
踟躕嘆息不如溫酒一壺
趁著生命的火焰的光耀
舉杯與你乾盡昨日裡的
歡笑、憂傷與失落迷惘

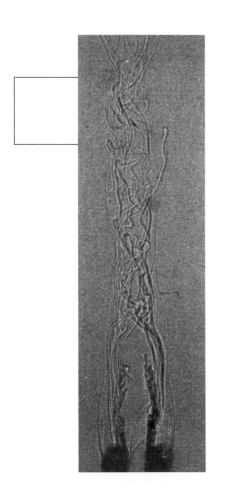

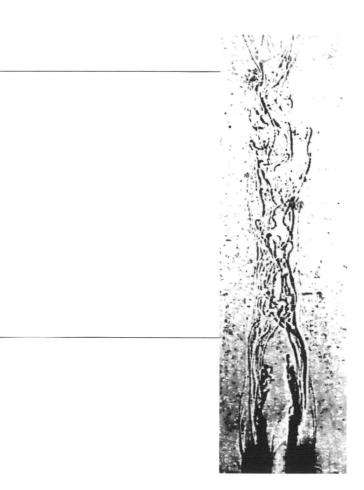

一飲五十年

是誰將黃昏飲成
一片酩酊的夜色
琥珀的液體斟滿了孤獨靈魂的空尊
杯杯晃晃，步步恍恍

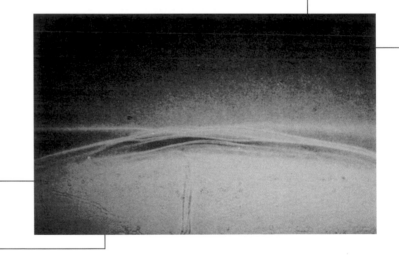

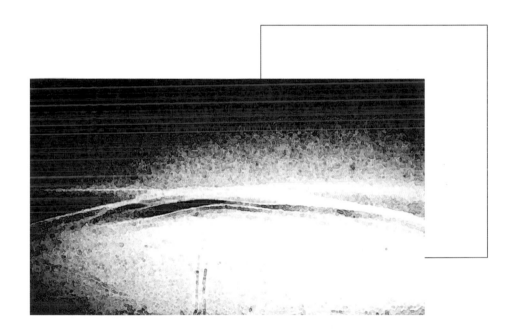

浮生無可說

當年風月，誰記
不過兩盞茶酒
一曲新賦的清調
勉強說些閒愁
偶而坐進暮色想個人
再轉身看看池裡秋荷的凋落
然後便是千古了

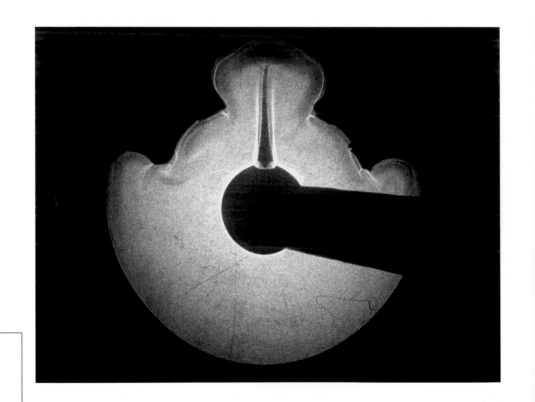

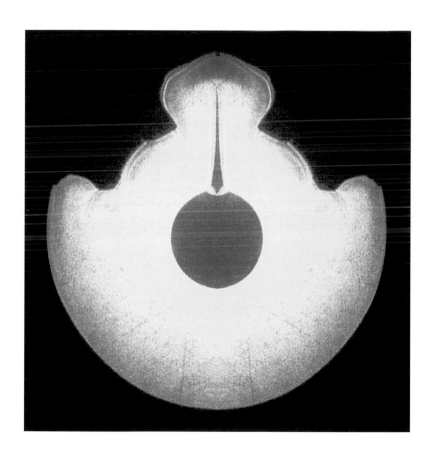

春 風歸

我把思念掛在高高的樹梢
乘著款款春風
軟枝細葉地搖呀搖
猶如風幡一般
招向遠方，招向天際
你遊蕩四野的心魂
到底歸否

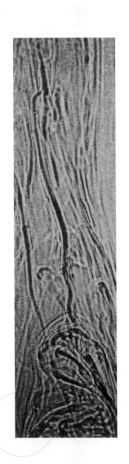

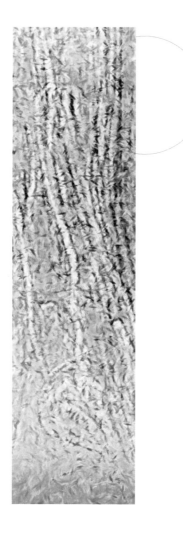

花_{夢間}

秋天，無想
卻有人把自坐成一株水仙
在清晨的池邊，靜靜
凝望自己池中的影兒
深深不移，戀戀不去
直至黃昏霧起
水仙凋零

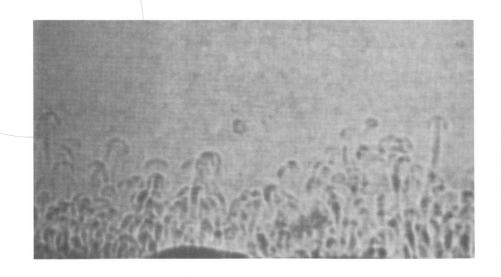

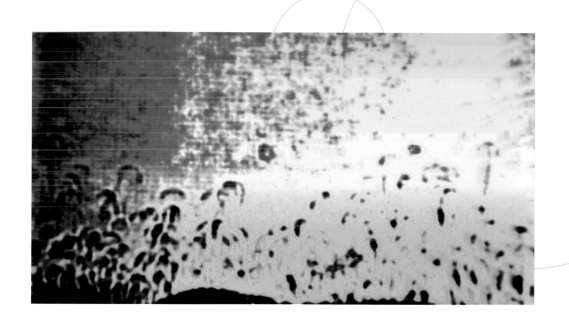

藕花深處

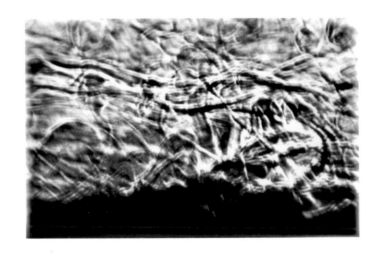

留不住的花顏
留不住的密意
看你娑婆的姿影在風裡
搖亂一階月色
搖落一身風華

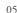

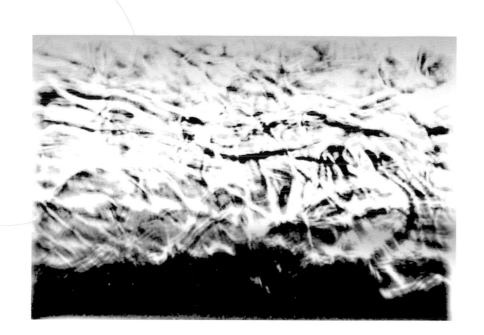

借問星夜

在無數眼波相遇中
癡癡尋覓，誰曾是那——
閃現光輝如清月
旋又失落似燈滅的
一雙欲言無語的
深情眸光

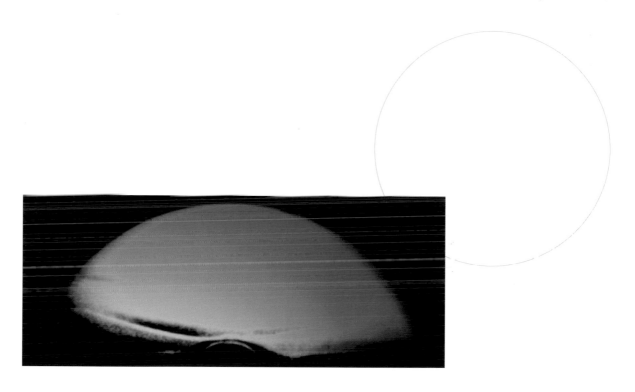

多情鳥

之於白鴿念念
飛向遠方的歸園
之於候鳥戀戀
飛向南方的春田
我心裡眷養著一隻多情的鳥
夜夜披著思念的星光
飛向天涯山居的你
燈火飄搖處，探尋——
可有相思相似

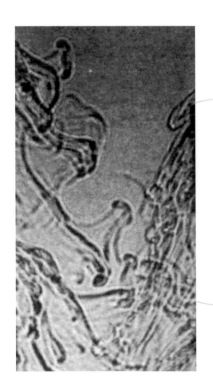

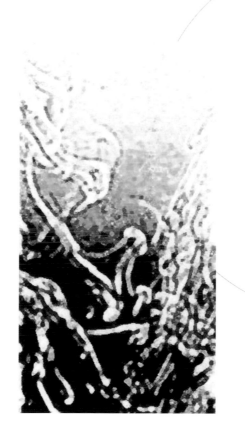

寧爲雪

若下為雨，繁言複語
總說不清情意
若下為雹，急言利語
易傷了情意
不如為雪，無言無語
明明白白的情意

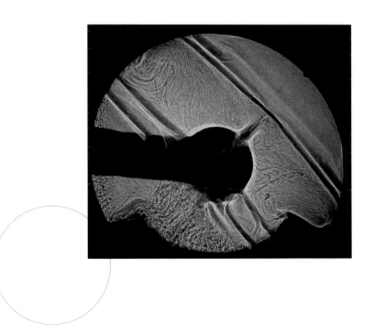

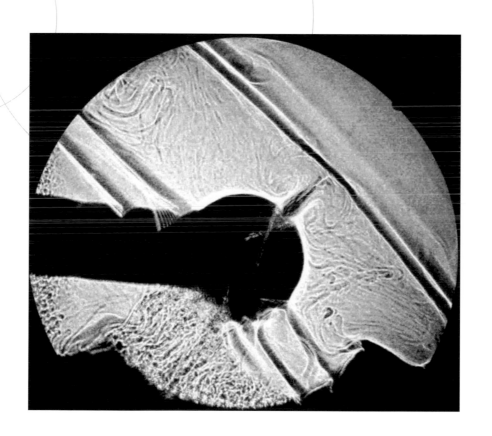

隨風而逝

如果起風時
親愛的－
勿要忘了熄下窗前的燭火
別讓它搖曳到天明
畢竟近天寒
遲早燈火落盡
一切還諸天地

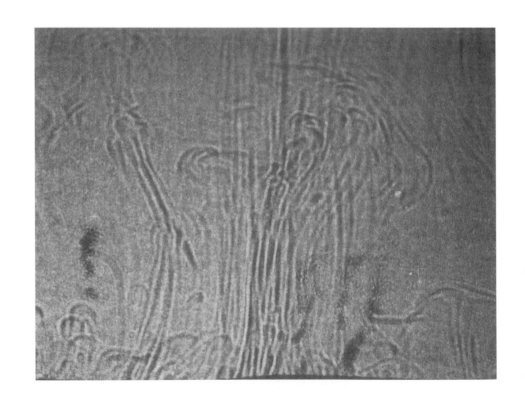

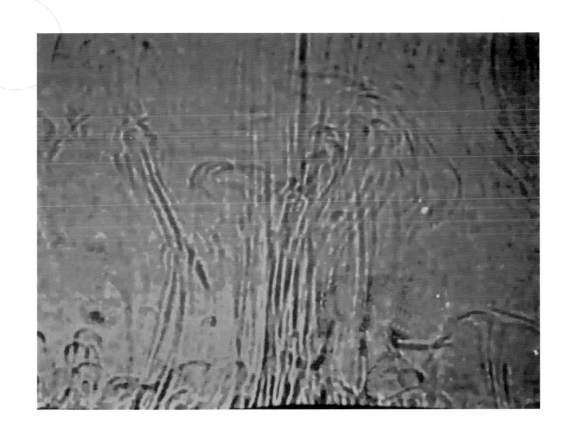

只餘回憶

當兩顆孤獨的行星
相會於浩瀚的宇宙中
而磨撞而電光火石
而地裂山崩的剎那
落塵的命運早已注定

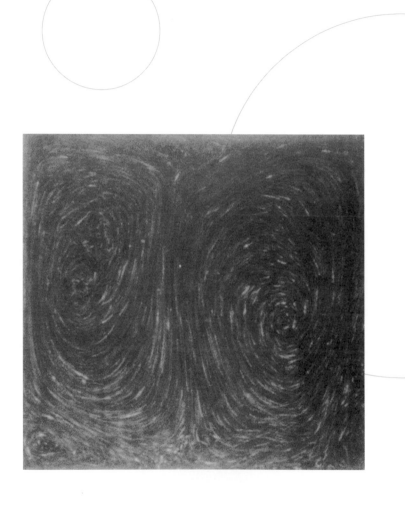

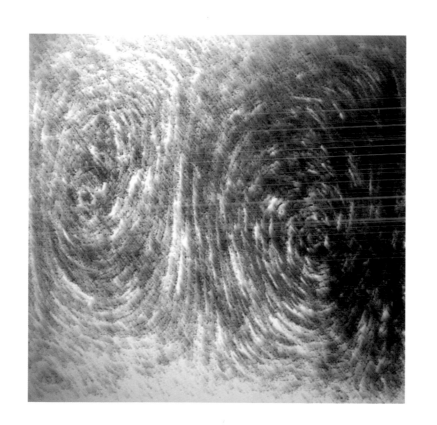

雲語

是誰操縱的大筆
日夜不停地書寫，抒寫
以蒼天為帛為背
淋漓的筆墨
遼繞的筆花
揮灑著幻變的字形

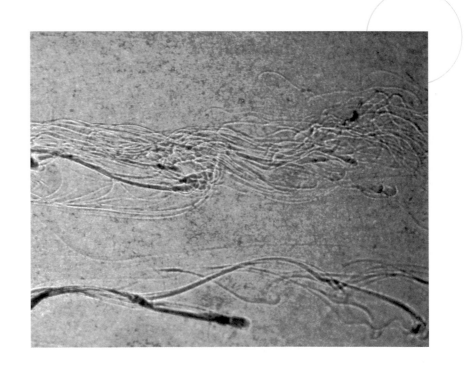

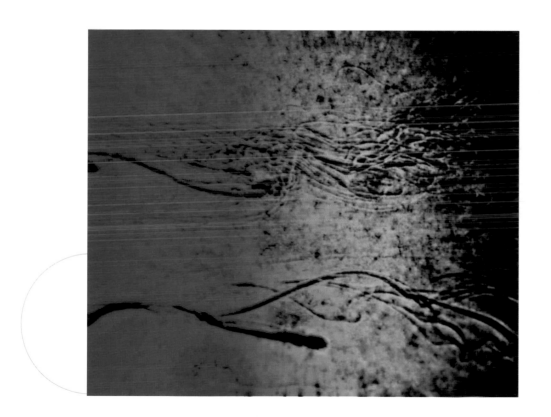

禪舞

月光夢裡
是誰為我翩蹮起舞
是誰為我宛轉歌唱
我不復思起，不復記憶
只依稀燈火幽明處
有人深坐如禪
不起一念搖曳

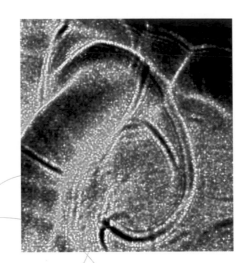

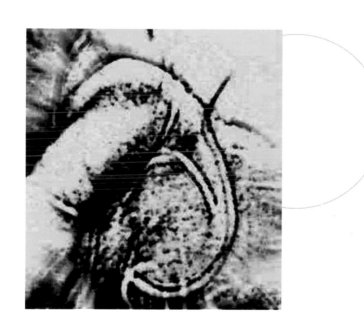

迷航

你的靈魂輕舟
緩緩駛離我的邊岸
慢慢搖向天涯
霧深處喚你不回
漸行漸遠
這午後的曳航
穿越夢河
擺渡在似生若死之間

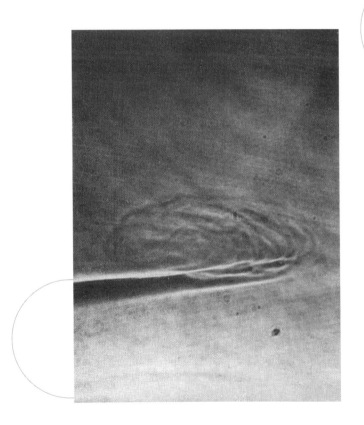

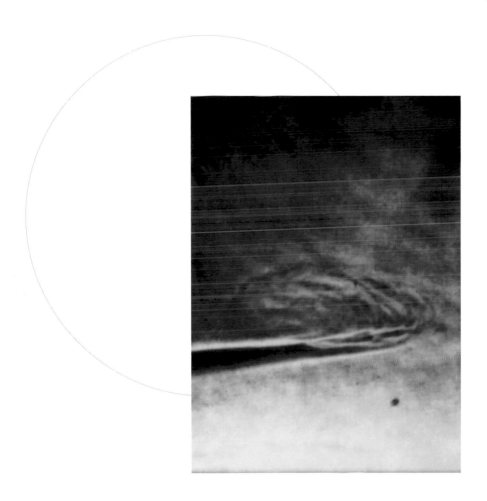

思渡

橫渡不去啊
我滿載思慕的小舟
迷霧太深　水流太險
而我舟子的槳櫓太單
划不動一江茫茫愁波

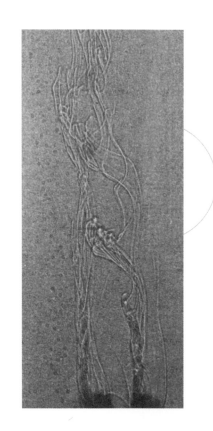

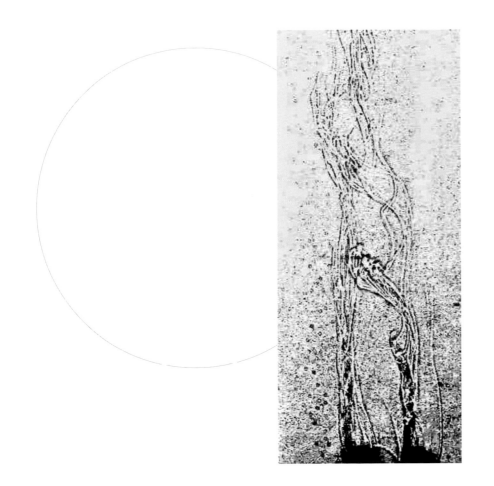

無渡

時間長流裡
奔騰不絕的意念
分分驚濤，秒秒洶湧
前一刻還未落定
後一刻便撲淹而來
沖散了你幾度回首的身影

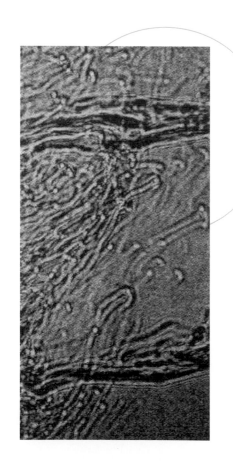

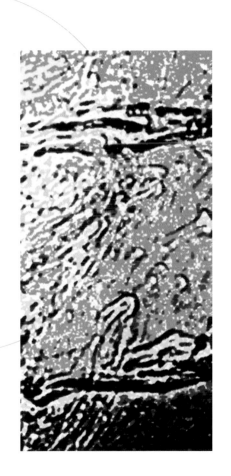

輪迴

冰的窮處是水之始
水的盡處是冰之初
情的深處是淚之始
淚的宿處是情之初

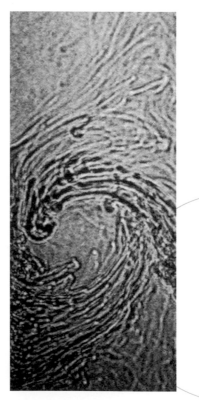

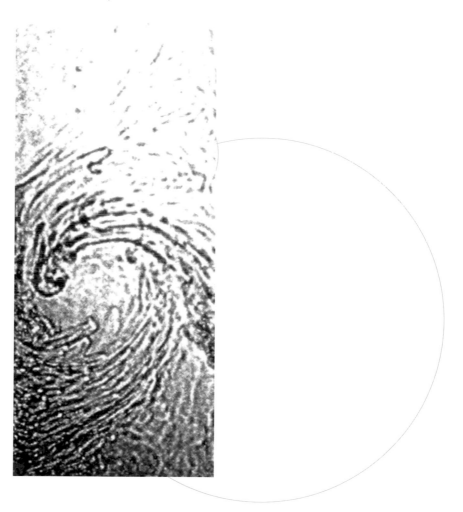

秋月

水融融
天地無私的佳釀
清淡如菊
夜夜斟滿多情的深杯
千巡不醉
但傷了詩人的心肺

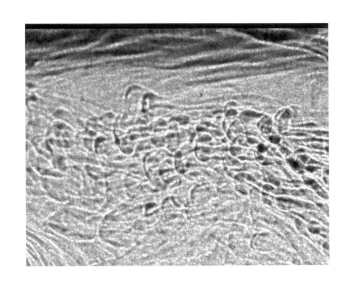

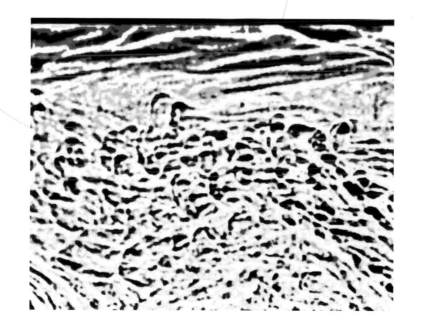

秋懷

蕩蕩的天
厭厭的人
不堪幾度風裡愁
明月西窗下
只想坐飲一杯淡然
與你，離離深黃的菊

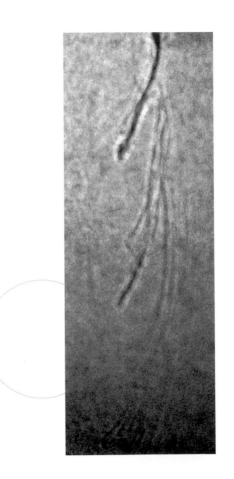

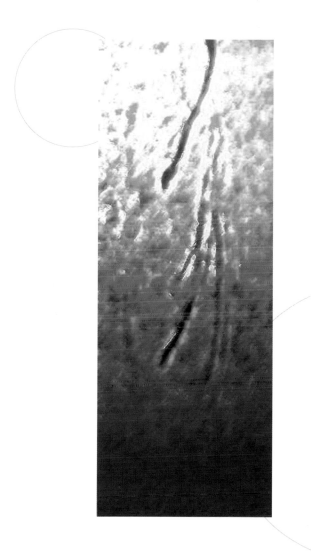

秋院梧桐

不在春夜, 不立寒宵
恰是此時
桂花將落未落
燈火將點未點
尋芳的跫音幽幽響起
為邂逅妳古典的清影
在花霧深處水榭傍

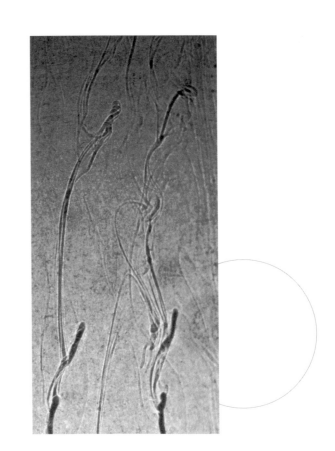

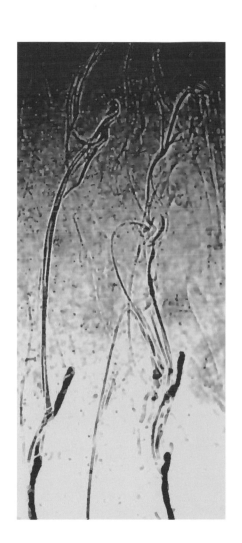

歷 歷來時路

啊！我曾來過
一再一再地來
是那死了千遍
卻又不死的老舊靈魂
漫漫天涯路上
以一種獨自迴旋的腳步
走過秦漢的風雨
　　唐宋的明月
　　　明清的煙雲

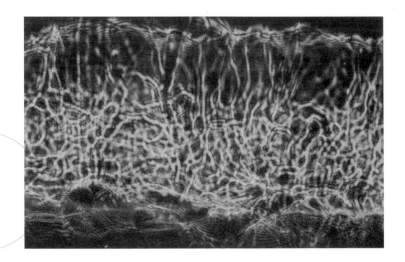

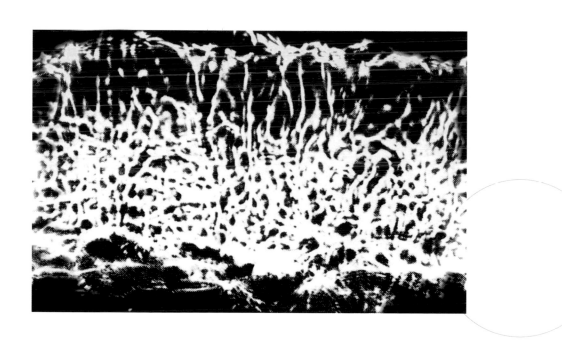

蕭蕭山水篇

昨日蕭蕭

眸光穿越迷冥
流轉多劫多生
或妳早也許
花已非花，霧已非霧
誰還記得明月前身
更別問流雲今日

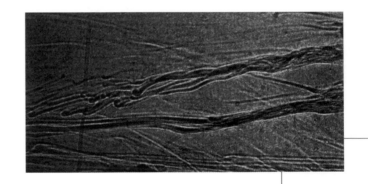

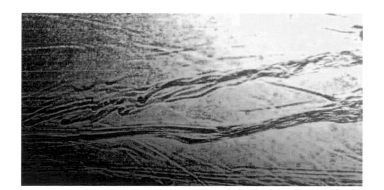

山水之外

若從深深識起
山非山，水非水
風景流動成一遍清靜的意念
照見萬法的真情
隨處風月

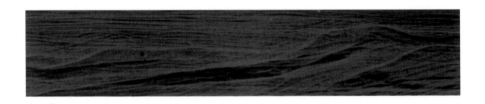

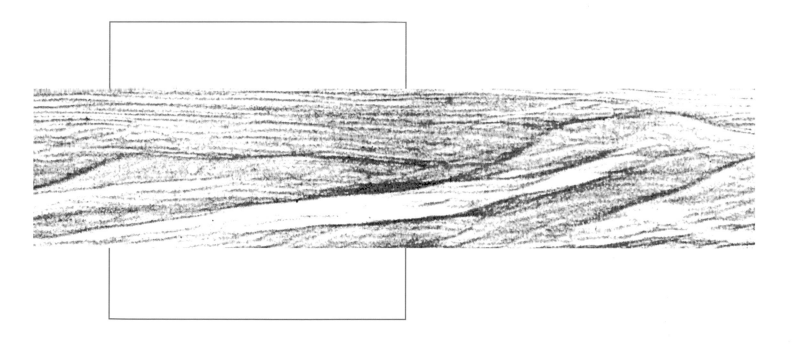

雲幽歡

美麗的激情空如
燦烈的煙花一瞬
當最後的一道火光燃盡
黑夜依然是黑夜

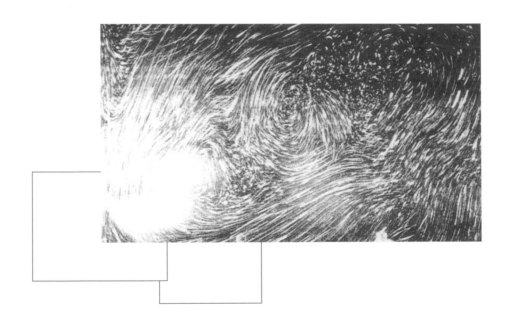

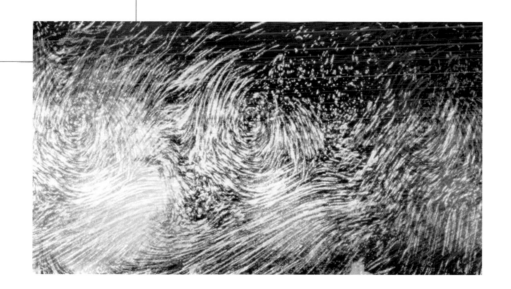

長夜盡頭

那白日縱然萬度璀璨
散了的光輝，猶如
散了的珍珠一地
難再補綴，欲尋只有向夜深處
那兒藏著異樣的美麗
異樣的光華與靜秘
一樣令人陶醉

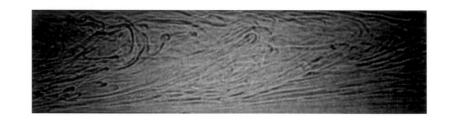

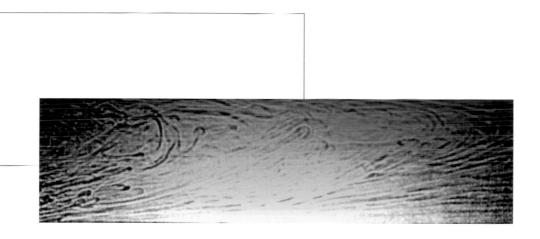

流過青春

那一夜你過錯了
滿天閃逝的流星
在島的南方
我與晚風肩並肩坐看
一顆顆墜落天際的祈願

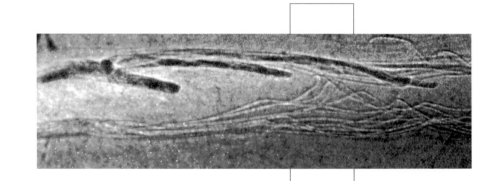

夏殤

無端起悲涼
無端起傷痕
聽你風裡聲聲吶喊
生命的苦悶
在翠綠豐華時
那薄薄的蟬翼如何承負

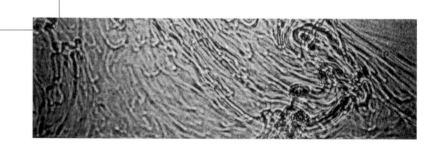

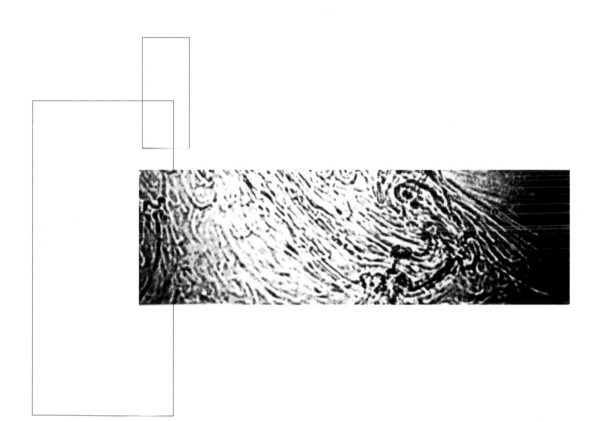

名 色山水

若從種種色起
山是山，水是水
風景不過是一幅騷動的慾念
只見生命的雲煙
隨時聚散

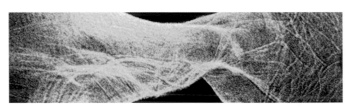

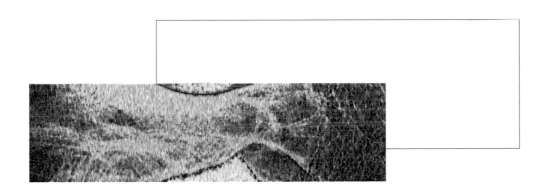

夢河之舟

已然解落
一身的塵縛
也是一生的沈浮啊
此刻無繫
正好放手遠去
一個無人知曉卻奇山異水
可以任情放縱的地方

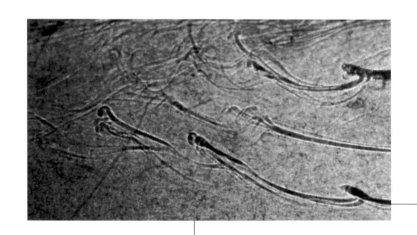

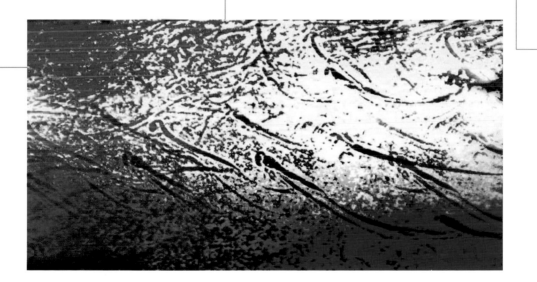

舞夜

看滿天凝亮的眸光
聽遍地靜奇的采聲
鶯聲宛轉
花香流轉
一個人月下旋轉
以翩躚，我是夜來
最美麗自在的一支舞

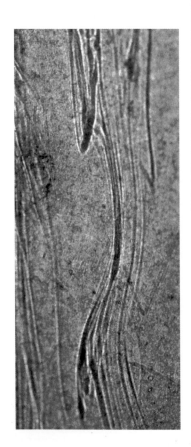

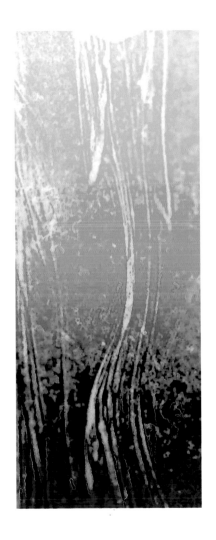

無上供

脫落一身塵煙
捨盡三千煩惱
把一辮髮香供在佛前
此刻一身孑然
若問還有什麼可以供養
我想是那心田裡
尚待開起的朵朵馨華

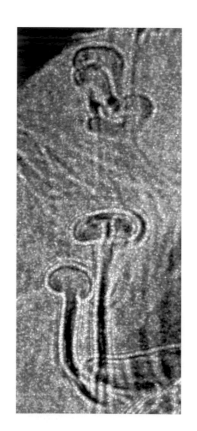

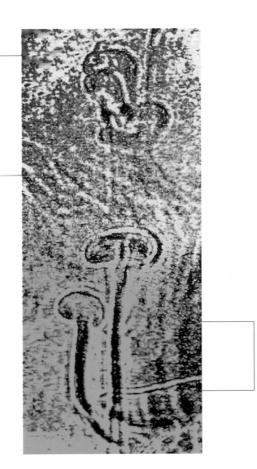

追問

為什麼一隻手
可以圍繞成一束茴香
為什麼一張臉譜
可以撒裂成一場夢魘
為什麼一對戀人
可以擁抱成一片風景

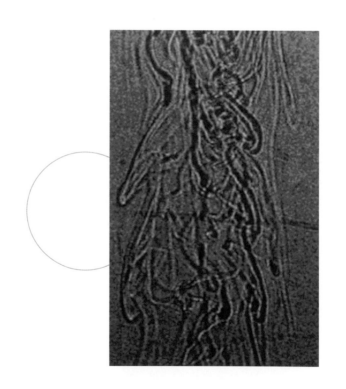

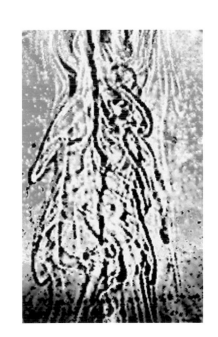

冬意

都已凋零
都已幽渺
那些香酣的好夢
化為片片飛雪
握不住你的空虛
只等風裡泥落為塵

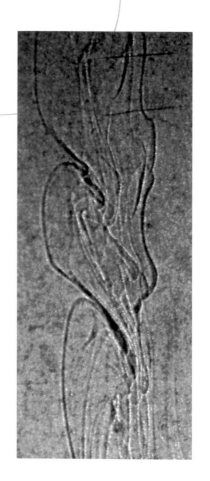

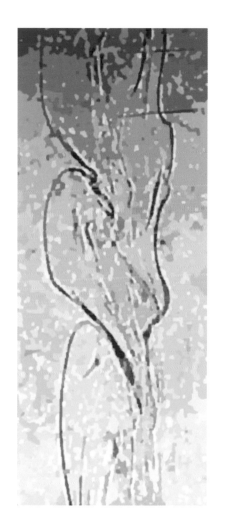

夜長深如斯

遺忘裡
不辨多少身影獨坐
獨坐裡
看盡多少月冷燈殘
燈殘裡
照見多少情念寂寂

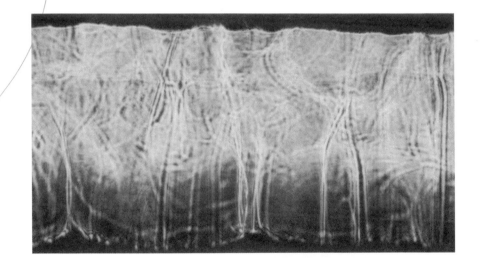

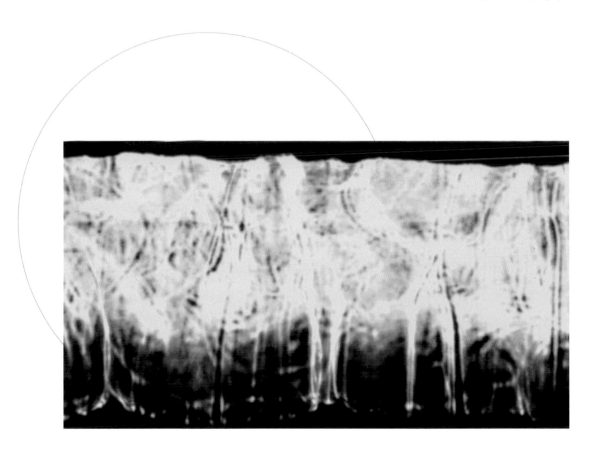

相思未央

那寂寞深藏的眸光
究竟遺落何處——
在日暮的殘暉中，抑或
在遙夜的星淚裡

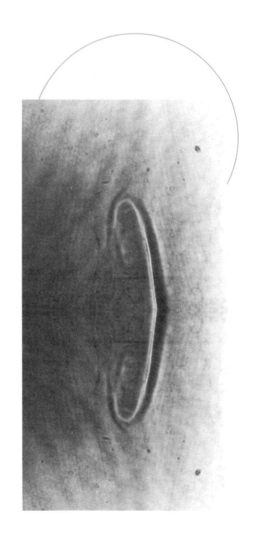

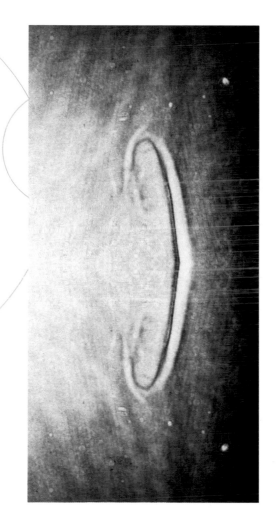

于飛

魂孃孃
宛轉隨風飄揚
以為就要化蝶翩翩
與君雙飛
落瓣深淺似翼
卻飛不出落泥的命運

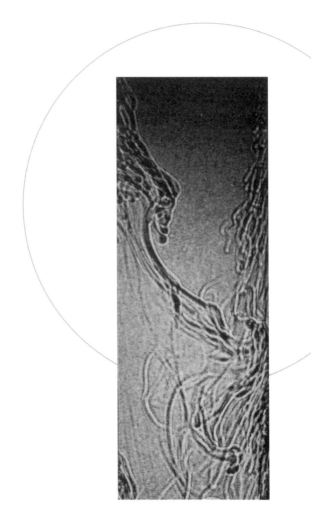

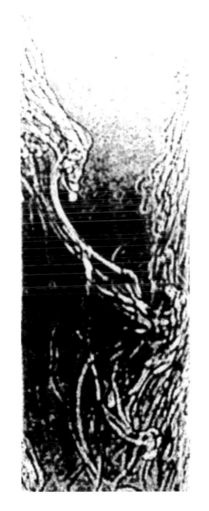

歲馳

自遠方怒嘯而來
蹄聲如洪，響遍了生命的曠野
驚起無數魂夢飛天
你聽見了嗎? 那時光之駒
迎面踏來，風掃落葉的勁勢
轉眼你我蹄下灰飛煙滅
一堆塵土

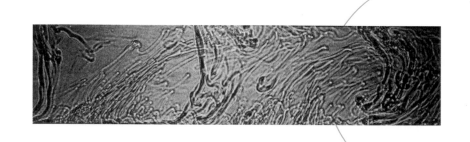

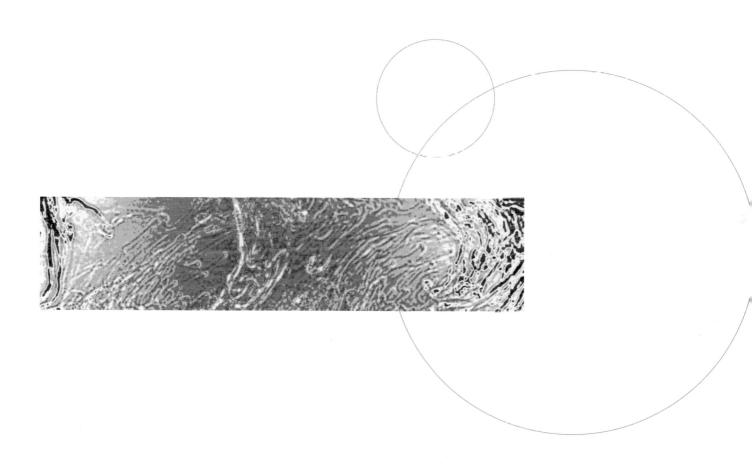

律

風的手指撥弄雲的髮
早晚變化無窮的天韻
浪的手指撥弄岸的絃
日夜演奏亙古的海音

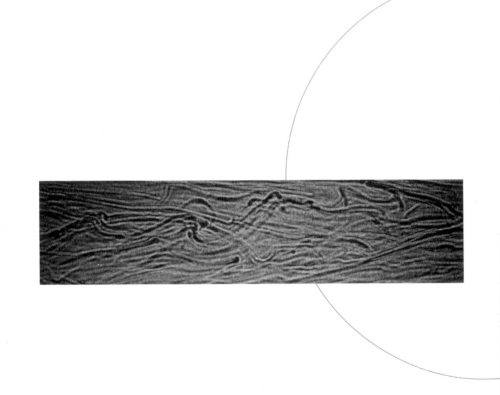

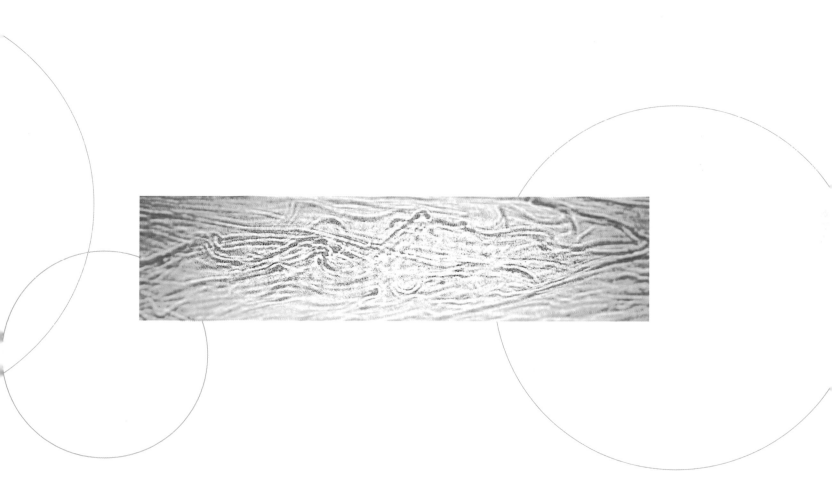

人間佛

雕我以愛人的眉眼
容情娟娟，垂目思惟
塑我以戀人的胴體
神態端端，宛轉動人
三十二相未成
驚見覆藏在我冥頑之內
一座清麗的佛身
隱然成形

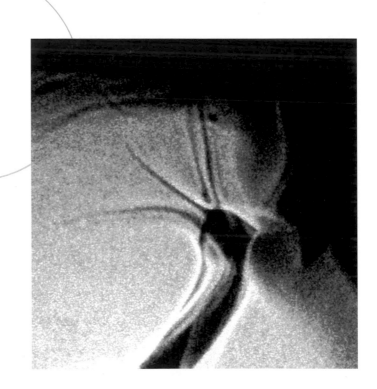

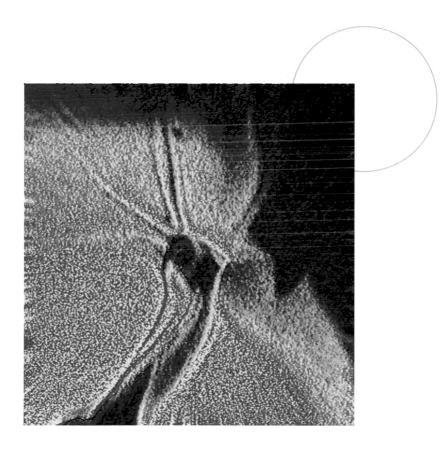

佛 前身

曾經曾經
我是為領受你的千刀而來
那日日夜夜的摩刻
那一斫一鑿的敲琢
寸寸斷落我千年的愚騃
在黃沙飛磧的幽閉石窟中
你掌中忍握著血淚

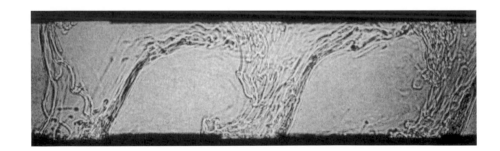

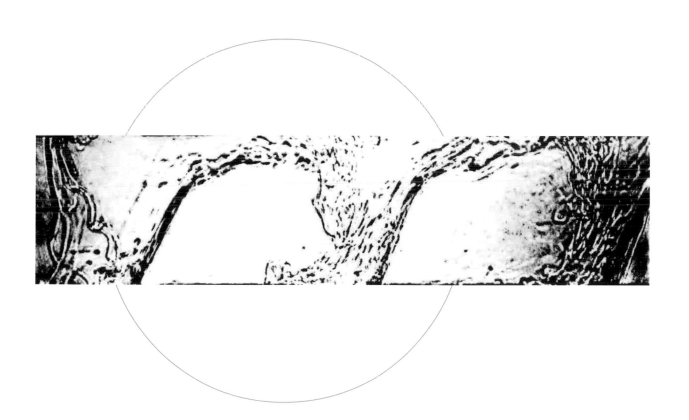

時間靜憩在彼岸

洪流濤聲之外
一切都沈寂
回歸生命深深底蘊
落棄般的靜謐
此刻唯默
眾神不再盛宴歡喧
紛紛起身
為這片刻的安詳
合掌祝禱一

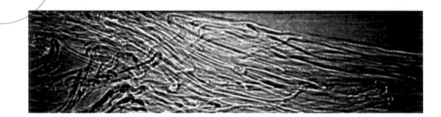

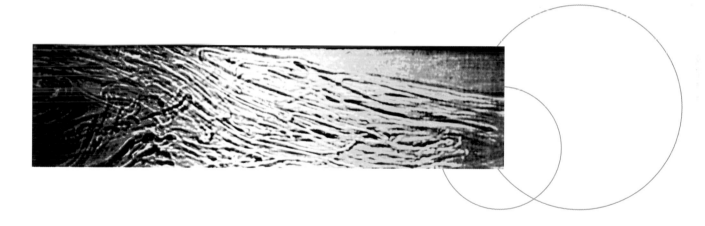

Eternal Tears

Quiver a voice was heard
So sorrow, so helpless in the wind
Like a young bird crying for getting astray.
Up and down was the voice
Hovering over the wood all night
And piercing it is to my sleeping soul.
I waked up, walked out and
Searched hard in the dark,
Nothing but a lonely star was seen
On a corner of the sky, glittering
Like my tears, my eternal tears,
Wetting my dream every night
Since the sun of my life
Nor more rises.

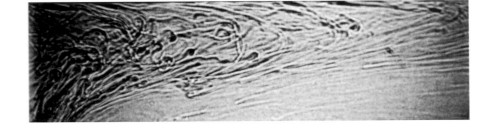

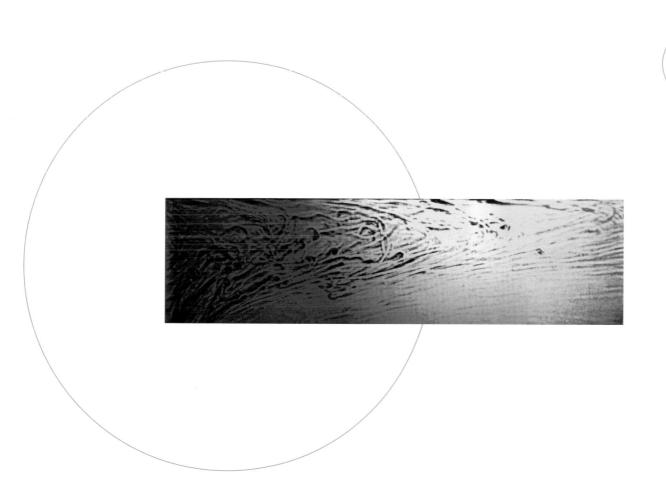

流體藝術

作　　　者／王立文、簡婉、康明方、陳意欣

倡 印 者／元智大學

著作財產權人／王立文教授流體藝術研究室

出 版 者／揚智文化事業股份有限公司

發 行 人／葉忠賢

登 記 證／局版北市業字第 1117 號

地　　　址／台北縣深坑鄉北深路三段 260 號 8 樓

電　　　話／(02)2664-7780

傳　　　真／(02)2664-7633

E-mail ／ service@ycrc.com.tw

印　　　刷／鼎易印刷事業股份有限公司

ISBN ／ 978-957-818-831-0

初版一刷／ 2007 年 9 月

定　　　價／新台幣 350 元

國家圖書館出版品預行編目資料

流體之美 ＝Flow and art / 王立文, 曾華, 康
　　明方合著. -- 二版. -- 臺北縣深坑鄉 ：揚
　　智文化, 2007.08
　　　　面 ； 公分.
　　中英對照
　　ISBN 978-957-818-830-3(精裝)

　　1.高科技藝術 2.美學 3.流體力學
901　　　　　　　　　　　96014294